水彩色鉛筆
萬用魔法

3、4 筆畫出專屬你的童話故事

克里斯多 著

前 言

沒學過畫畫也能輕鬆上手的色彩遊戲

常常有很多人問我,我是哪間藝術學校畢業的?或是我在哪間畫室學畫?其實告訴大家一個小祕密,我從來沒有學過畫畫。

我大學念的是商學院,在工作幾年後,不知是勇敢還是反骨,也或許是被雷劈到忽然開竅我忘了,有一天,在書店翻了一本來自日本的水彩色鉛筆教學書後,我就開始拿起水彩色鉛筆,畫出一座克里斯多插畫森林。

對我來說,畫畫就像是一個遊戲,可以肆無忌憚、用色彩發揮自己想像力的遊戲。因為我不是科班出身,不懂那些艱澀的用詞與技法,所以在這本書裡面,你將會發現原來畫畫可以這麼簡單又快樂。我將以最簡單的線條、最基礎的技法,帶領你畫出一座又一座屬於你的插畫森林。

現在,讓我們一起感受水彩色鉛筆那溫暖又療癒的筆觸吧!

克里斯多

本書導覽

　　這本書將帶著你用最基本的用具、最簡單的技巧，一起享受畫畫的樂趣。總共由四個主題組成，分別為「水彩色鉛筆基礎知識與器材介紹」、「繽紛的繪圖遊戲」、「水彩色鉛筆其他更有趣的魔法」與「畫出屬於你的童話故事」。

　　在「水彩色鉛筆基礎知識與器材介紹」裡，你將可以學會一些水彩色鉛筆的基本知識，例如油性與水性色鉛筆的不同，接著準備好一些基本的用具，例如水彩紙、水筆之後就能開始開心的畫畫囉！

　　緊接著的「繽紛的繪圖遊戲」是本書的重點，依主題共分為 20 個單元，我會以最簡單的線條、幾何圖形帶著你畫出可愛的小動物、花、建築物，甚至餅乾等。配色苦手也沒關係，在每個步驟的旁邊，我都會標示出會用到的顏色，大多都只需要 4 種顏色，一筆一筆跟著就能畫出可愛的小圖案。

　　如果水彩色鉛筆的基本畫法你已經駕輕就熟，那接著可以玩玩水彩色鉛筆其他更有趣的遊戲，在「水彩色鉛筆其他更有趣的魔法」這章，你將學會噴濺畫、點點畫等更神奇的玩法。

　　在最後的「畫出屬於你的童話故事」主題裡，我將會示範如何把第二章跟第三章所學會的東西結合起來，畫出一幅幅美麗的水彩畫，你也可以畫出屬於你自己的童話故事。

Contents

PART 03

魔法進階篇
神奇的—
水彩色鉛筆其他更有趣的魔法　P.102

PART 04

魔法應用篇
現在就開始—
畫出屬於你的童話故事　P.108

Part 01

魔法基礎篇

一定要知道的
水彩色鉛筆基礎知識與器材介紹

在開始動手畫畫之前，有些事你一定要先知道，在這個篇章裡，讓克里斯多我先帶著大家了解一些很重要，但不會太難的事，為接下來要進行的彩色遊戲暖暖身。準備好了沒？預備備，開始！

- ✦ 水彩色鉛筆是什麼？
- ✦ 畫畫的工具們
- ✦ 水彩色鉛筆的保養
- ✦ 水彩色鉛筆四大基礎畫法
- ✦ 做出你的試色表
- ✦ 水筆使用技巧大公開

水彩色鉛筆是什麼？

水彩色鉛筆其實藏著魔法，看起來是個普通的色鉛筆，但沾了水後，哇！居然溶開變成水彩了！非常有趣。

比色鉛筆更豐富
比水彩更簡單

水彩色鉛筆是鉛筆盒內的可愛文具，更是簡單易上手的畫材。可以畫出可愛的色鉛筆風格，加了水後，又變成輕柔的水彩風格。比色鉛筆更豐富，比水彩更簡單，讓每個人都可以是小畫家，這就是水彩色鉛筆的魔法。

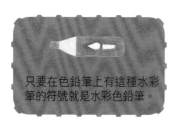

只要在色鉛筆上有這種水彩筆的符號就是水彩色鉛筆。

一般色鉛筆　　　　　水彩色鉛筆

畫畫的工具們！

在開始動手畫畫之前，先將一些基本的畫具準備好吧！

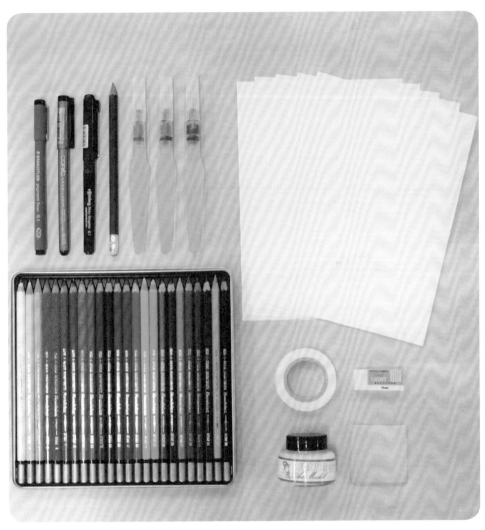

不需要準備太多畫具，水彩色鉛筆就是這麼簡單。

🎈 水彩色鉛筆

　　剛開始玩水彩色鉛筆時，20~40 色就很夠用，像 Faber-Castell（輝柏）的 24 色、36 色組，或是 CARAN d'ACHE（卡達）的 40 色組都是很棒的選擇，未來如果有需要，再到美術社一支支添購自己喜歡的顏色就可以了。

　　市面上有很多品牌，基本品質都不會差到太多，只要注意畫筆顏色夠不夠滿足自己畫畫的需求即可。所以只要手邊有水彩色鉛筆，不論廠牌，直接拿起來畫就對啦！

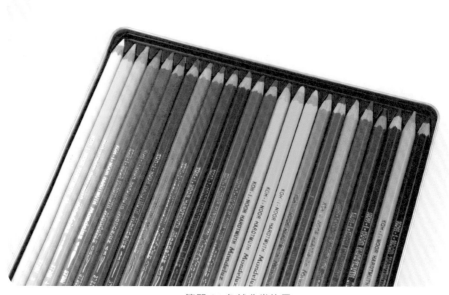

簡單 24 色就非常夠用。

水筆，讓水彩色鉛筆千變萬化的靈魂畫具

　　水筆，他是讓水彩色鉛筆畫起來無比簡單的靈魂人物！畫水彩時最難控制的就是水量，水量太少溶不開顏料，太多又容易不小心就把整幅畫弄得濕濕的甚至毀掉，水筆就是能讓你輕鬆控制水量的好幫手。

　　水筆非常簡單又方便，只要裝水，然後輕輕按壓筆身就能輕鬆控制出水量，非常容易上手。但要特別注意，出水量太多，或是用了一陣子後筆尖散開或彎曲，建議馬上更換，免得影響作畫品質。

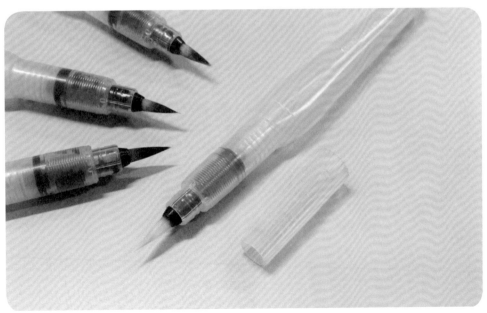

Pentel (飛龍牌) 水筆，尺寸分大中小，中型非常實用 。

 水彩紙，讓顏色盡情揮灑的舞台

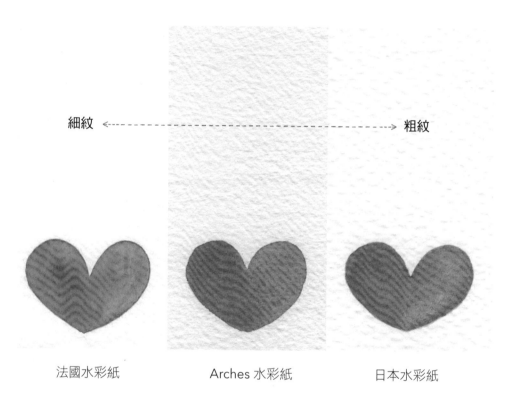

細紋 ←------------------------------→ 粗紋

法國水彩紙　　　　　Arches 水彩紙　　　　日本水彩紙

　　用水彩色鉛筆畫水彩，當然要用水彩紙來作畫最適合。水彩紙比一般的紙厚，不容易畫破或是捲起來，畫出來的水彩顏色也比較漂亮。

　　水彩紙有很多種，細紋畫起來較細緻，粗紋畫起來有特別風格，各有千秋，所以可以每一種水彩紙都試畫看看，找出最喜歡且最適合自己畫風的水彩紙。

鉛筆、代針筆，打草稿、勾勒輪廓的好幫手

上色前，可以先用鉛筆構圖，把每個圖案的相對位置先規劃出來，然後再慢慢畫出草稿，對整體構圖非常有幫助。

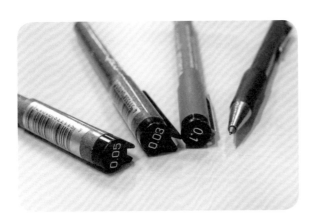

上色後，有時可以再用「代針筆」把圖案的輪廓描出來，這樣可以強調那個區塊。同時代針筆也可用來描繪一些細節，例如樹葉及樹枝的紋路等等。0.03、0.05 及 0.1mm 的代針筆都相當實用。

其他小工具

1. 橡皮擦與衛生紙

橡皮擦是必備品就不多做解釋，
但在作畫時可以準備一些衛生紙，
用來清潔水筆上的顏料，及吸除
畫紙上過多的水份，非常好用。

2. 紙膠帶

畫畫時常常會不小心畫到桌上，
可以先在水彩紙邊緣貼上紙膠帶，
畫完再撕掉，不但不怕弄髒桌子，
還可以為畫作做出整齊的邊框。

紙膠帶可以輕鬆做出整齊的邊框。

3. 遮蓋液與豬皮

遮蓋液是一個進階的畫具，可以
先暫時蓋住不想上色的地方，等
上完其他顏色後再用豬皮擦掉
（你沒看錯！他真的叫豬皮，可
在美術社購買。）如此一來就能
將細小處留白，或再畫上其他顏
色，第 105 頁有詳細教學。

遮蓋液是留白小幫手。

水彩色鉛筆的保養

　　畫筆是我們畫畫的好夥伴，那我們一定要好好對他，才能手牽手一起畫出美麗的畫。

1. 保持乾燥

水彩色鉛筆常常需要沾水，用完後，一定要將水擦乾才能放進盒子裡，否則不只顏料容易耗損，更有可能發霉。

3. 水彩色鉛筆削法

粗粗長長的筆芯比較容易沾染顏色，但用機器削都會短短的，所以自己用美工刀削的長長的最棒 。又水彩色鉛筆筆芯較軟，要小心不要削斷。

2. 保持乾淨

在混色或畫漸層時，水彩色鉛筆及水筆常常會沾到其他顏色，一定要趕快用衛生紙擦乾淨，免得不小心就把畫弄髒了。

長筆芯比較容易取色。

衛生紙是保持水彩色鉛筆乾燥及乾淨的小衛兵。

用美工刀削最適合。

水彩色鉛筆四大基礎畫法

　　水彩色鉛筆最有趣的就是可以玩出多樣化的風格，及千變萬化的色彩，不沾水時可畫出溫暖的色鉛筆筆觸，但沾了水後，又可渲染出輕柔的水彩效果，其實只要掌握簡單的四大基礎畫法，交錯使用就可以畫出多采多姿的美麗畫作囉！

畫法一：乾

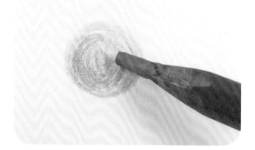

色鉛筆直接畫。

溫暖的色鉛筆筆觸

畫法二：乾＋水

色鉛筆上色後，再用水化開。

有著水彩及色鉛筆筆觸
交錯的特殊風格

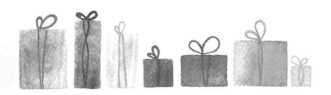

畫法三：**濕**（取色）

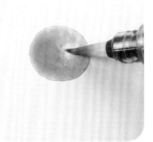

水筆取色畫。

充分展現輕柔的水彩特質

畫法四：**濕**（沾水）

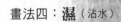

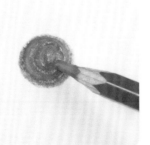

可以畫出最飽和的顏色

色鉛筆沾水後直接畫。

做出你的試色表

一旦你拿起水彩色鉛筆畫畫，你就會被他豐富多變的色彩所深深吸引，沾水不沾水、筆觸輕重，畫出來的顏色完全不同！但是又要如何在這些千變萬化的顏色中快速找到想要的色彩呢？很簡單！做出你的試色表就可以囉！以後想要找什麼顏色，只要對照這張表就一目了然。

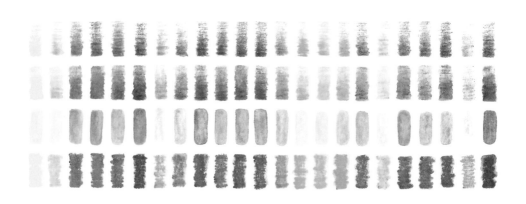

使用最常畫的四種基本畫法來做試色表，各個顏色間不同的細節一目了然。

第一層 乾：溫暖的色鉛筆筆觸。

第二層 乾＋水：有著水彩及色鉛筆筆觸交錯的特殊風格。

第三層 濕（取色）：充分展現輕柔的水彩特質。

第四層 濕（沾水）：可以畫出最飽和的顏色。

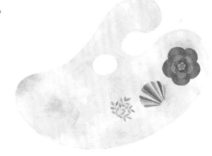

水筆使用技巧大公開

水彩色鉛筆與水筆使用搭配，簡單來說有兩種方式：
1. 乾＋水：色鉛筆上色後，再用水化開
2. 濕（取色）：水筆取色畫

可依自己喜好選擇適合的方法，以下是兩種畫法需要注意的小地方：

1. 乾＋水：色鉛筆上色後，再用水化開

(1) 不同顏色混色

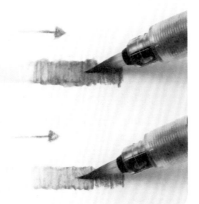

請特別注意，暈染要由淺到深，由亮到暗。

(2) 不同顏色上色
　　先暈染淺色，淺色乾了再暈染深色，這樣顏色才不會混到而弄髒。

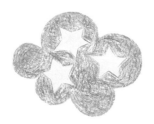

暈染淺黃星星與深藍雲朵。

先畫淺黃星星。

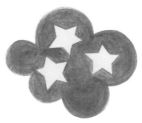

淺黃星星乾了再暈染深藍雲朵，這樣黃星星就不會被藍雲朵吃掉。

2. 濕（取色）：水筆取色畫

(1) 用水筆不同部位取色，會畫出不同效果

筆尖　筆腹

筆尖：只沾一點顏料在筆尖，會呈現出很明顯的深淺效果。

筆腹：將顏料均勻沾滿筆腹，顏色呈現相當均勻，深淺落差不明顯。

(2) 顏色太濃

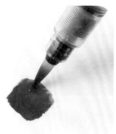

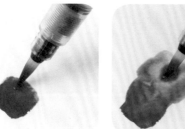

輕輕按壓水筆增加水量，並擴大畫的面積來稀釋過濃的顏色。

(3) 出水太多

將衛生紙捲得細細的，由邊緣吸除過多水分。

(4) 不同顏色多層暈染

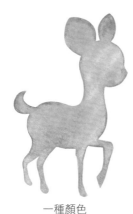

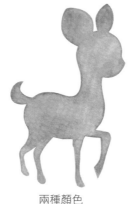

使用深淺不同顏色，一層層堆疊暈染，層次會更豐富圖更美麗。

一種顏色　　　　　　　兩種顏色

(5) 衛生紙好夥伴

一定要在衛生紙上沾取顏色，不然噴濺的顏料很容易不小心就把畫弄髒。

每沾染下一個顏色前，一定要將水筆上的顏料在衛生紙上清乾淨，畫出來的顏色才會乾淨漂亮唷！

Part

02

魔法圖案篇

動動手，我們開始畫
繽紛的繪圖遊戲

最簡單的線條、幾何圖形，
一筆一筆跟克里斯多我一起輕鬆畫出可愛的小圖案。

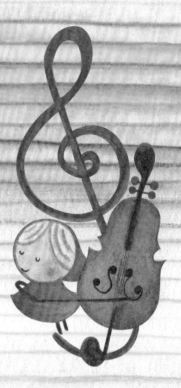

花朵的繽紛色彩

單瓣小花 使用顏色 ●

1 用紅色畫出一圈兩圈三圈的花瓣。

2 替花瓣上色。

3 最後用水筆將花瓣上的色鉛筆溶開。

多瓣小花 使用顏色 ● ● ●

1 用橘色先畫五個花瓣，第二圈再畫五個花瓣。

2 不斷的一圈圈向外畫五個花瓣。

3 用黃，橙，紅及深紅色替花瓣上色。

4 最後用水將花瓣上的色鉛筆溶開，水彩花盛開囉！

蒲公英　使用顏色 ●

1 用粉紅色畫出
一條條線。

2 再畫上一個個
點。

3 最後用水將色
鉛筆溶開，蒲
公英飛上天
囉！

瑪格麗特　使用顏色

1 用深紫色畫一
個橢圓形的花
蕊，再用紫色
畫出一片片橢
圓形花瓣。

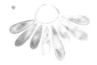

2 水筆向紫色水
彩色鉛筆取
色，暈染出一
片片花瓣。

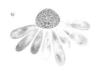

3 用深紫色直接
沾水點點出
花蕊。

4 再用紫羅蘭
色，粉紅色直
接沾水點點
出繽紛的花
蕊，瑪格麗特
綻放囉！

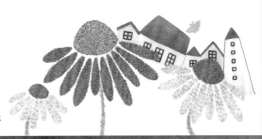

鈴蘭花

使用顏色

1 用黃綠色畫出兩片葉子。

2 再畫出迎風搖曳的鈴蘭花，鈴蘭花就像小章魚一樣，很好畫吧！

3 用淺黃色替鈴蘭花上色，鈴蘭花底部也就是小章魚的腳，再用黃色畫陰影增加立體感。

4 最後用水將色鉛筆溶開，叮鈴鈴的鈴蘭花完成！

康乃馨

使用顏色

1 用黃綠色畫出一個像小章魚的花梗，再用粉紅色畫出一片片的花瓣，就像一隻隻打招呼的手。

2 花瓣中間再畫上一片片的花瓣，康乃馨盛開囉！

3 用粉紅，紅，深紅色替花瓣上色。

4 最後用水筆將色鉛筆溶開。

植物小園丁

芒草 使用顏色 ●

1 簡單的畫兩條彎彎的線，就能勾勒出芒草的輪廓囉！

2 依序往下畫，芒草就出現了，記得要越畫越短喔！

樹葉 使用顏色 ●

1 水筆向紫色水彩色鉛筆取色，畫出一片片葉子。

2 畫越多，他看起來越茂密喔！

幸運草 使用顏色 ● ●

1 畫四個小水滴，勾勒出形狀，而且一定要畫四葉的才是幸運草喔！

2 接著把小水滴塗滿綠色。

3 在中心處，使用更深的綠色畫出陰影。

4 最後用水暈開就完成囉！

蕨類植物　使用顏色 ●

1 先畫出一條線，作為主幹。

2 延著已經畫好的線，把葉子一片片畫出。

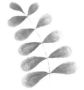

3 可以隨著自己心情加上更多的葉子喔！

葉子　使用顏色 ● ●

1 用深綠色畫一片俏皮的翹起來的葉子。

2 葉子裡面再畫上好多葉子。

3 用草綠色為葉子上色。

4 最後用水將色鉛筆暈染開。

蘑菇　使用顏色

1 用紅色畫一個圓圓胖胖的三角形。

2 水筆向紅色水彩色鉛筆取色，暈染出紅色蘑菇。

3 最後用白色畫好多圓圈圈，魔法蘑菇長出來囉！

松果　使用顏色

 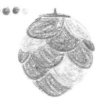 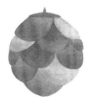

1 用深咖啡色畫出松果的帽子。

2 再用淺咖啡色畫出一片片像魚鱗的松果。

3 用深咖啡，淺咖啡，紅，橘色替松果上色。

4 最後用水將色鉛筆暈染開。

童話裡的可愛樹

葉子樹 使用顏色 ●

1 用黃綠色畫一片葉子。

2 樹的尖尖兩端畫比較深,中間則輕淺上色,大樹變得有立體感了。

3 最後用水將色鉛筆暈染開。

棒棒糖樹 使用顏色 ● ● ● ●

1 水筆向黃綠色水彩色鉛筆取色,暈染出一根棒棒糖。

2 用綠色畫出一片片葉子。

3 再用祖母綠及深綠畫出一片片的葉子,茂密的棒棒糖樹完成!

櫻花 ⎯ 使用顏色 ●

1 水筆向粉紅色水彩色鉛筆取色，暈染出一根棒棒糖。

2 粉紅色水彩色鉛筆直接沾水點點點，哇！美麗的櫻花盛開了。

針葉樹 ⎯ 使用顏色 ●

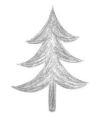

1 用深綠色畫一個兩個三個翹鬍子。

2 再畫成濃密的綠鬍子。

3 用水將色鉛筆暈染開，尖尖的針葉樹完成！

秋天的樹　使用顏色 ●

1 用深咖啡色畫一個長長的枝幹，再畫上兩隻向上舉起的手。

2 再隨意畫上向上伸展的樹枝，大樹越來越茁壯囉！

3 最後用水將色鉛筆溶開。

冬天的樹　使用顏色 ●

1 用淺咖啡色畫一個彎彎的枝幹，再隨意畫上左右延展的樹枝。

2 再不斷左右延展出更多樹枝。

3 最後用水將色鉛筆溶開。

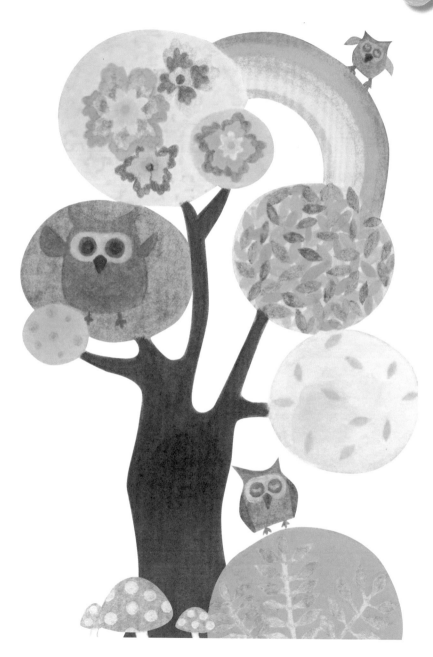

彩色天氣預報員

牛角麵包雲 使用顏色

1 用天藍色畫七個圓，越中間越大，越邊邊越小。

2 從中間的圓開始上色。

3 接著畫左右。

4 最後用水將色鉛筆暈染開，是好吃的牛角麵包雲呢！

棉花糖雲 使用顏色

1 先用色鉛筆勾勒出胖胖雲的外框。

2 像畫圈圈一樣的上色。

3 不斷畫圈圈。

4 最後用水暈開，可愛又好吃的棉花糖雲就出現了。

彩色雲　使用顏色

1 用膚色、粉紅、紫色三種顏色畫出交疊在一起的圓圈。

2 從最淺的膚色開始上色。

3 接著是粉紅色，記住，筆觸的輕重也會影響色彩的飽和度喔！

4 當所有顏色都塗滿後，用水筆輕輕將色塊暈開就完成囉！

五角星星　使用顏色

1 用黃色畫一顆五角星星。

2 替星星畫上黃色光芒。

3 最後用水筆將色鉛筆暈染開，是不是好簡單呢！

星星像人一樣也有各種姿勢，一顆顆的都好會跳舞呢！

十字星星　使用顏色

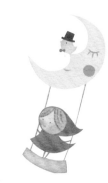

1 用黃色畫一個中間胖胖的十字。

2 替星星畫上黃色光芒。

3 最後用水筆將色鉛筆暈染開。

月亮　使用顏色

1 用黃色畫一個彎彎，下巴勾勾的月亮。

2 替月亮畫上黃色的光芒。

3 最後用水將色鉛筆暈染開，再用橘色畫上大大的笑臉及腮紅。

雨滴　使用顏色

1 用天藍及紫色畫兩滴胖胖的雨滴。

2 幫雨滴上色及畫上舉起的手。

3 最後用水將色鉛筆暈染開，再用寶藍及深紫色畫上大大的笑臉。

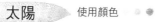

太陽　使用顏色

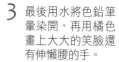

1 用淺黃色畫一個圓，再用黃色畫出太陽尖尖的光芒。

2 替太陽畫上黃色的光芒。

3 最後用水將色鉛筆暈染開，再用橘色畫上大大的笑臉還有伸懶腰的手。

彩虹　使用顏色

1 用紅橙黃綠藍紫色畫出笑咪咪的彎彎眼睛。

2 用水將色鉛筆暈染開，天邊出現彩虹囉！

五顏六色小昆蟲

蝴蝶 使用顏色

1 畫兩個黏在一起的愛心。

2 塗上紫色。

3 最後用水筆把顏色暈染開就 ok 囉！

蜻蜓 使用顏色

1 先用紅色畫出一根長長的棒子。

2 用黃色畫出左右對稱的四片翅膀，然後用橘色在靠近身體處塗上陰影。

3 最後用水暈開顏色，美麗的蜻蜓就出現囉！

獨角仙　　使用顏色 ● ●

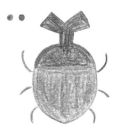
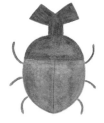

1　用紅色畫出一個滑鼠的樣子，上面再長出一根分岔的角。

2　分別塗滿紅色及黑色，再畫上六根短短的腳。

3　最後用水筆把顏色暈開就完成囉！

蜜蜂　　使用顏色　　●

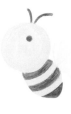

1　用黃色畫出一個長著翅膀的小燈泡。

2　先塗上黃色，然後用黑筆畫出可愛的條紋。

3　最後用水暈染開，點上眼睛，小蜜蜂嗡嗡嗡～

螢火蟲　　使用顏色

1 用黑色畫出一對小翅膀。

2 拿出橘色跟兩隻不同黃色的畫筆，在右上方跟左下方分別畫出幾個弧形。

3 塗上顏色，黃色的兩個圓顏色記得要不一樣喔！

4 最後用水暈開，小小螢火蟲發光了。

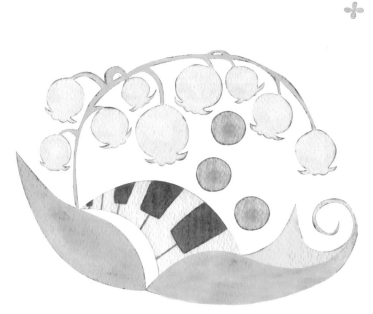

瓢蟲　　使用顏色

1　用紅色畫出一個桃
　　子。

2　在桃子的上下分別
　　用黑色畫出半圓形
　　和彎彎的小鬍鬚。

3　最後用水暈開，再
　　畫上黑點點。

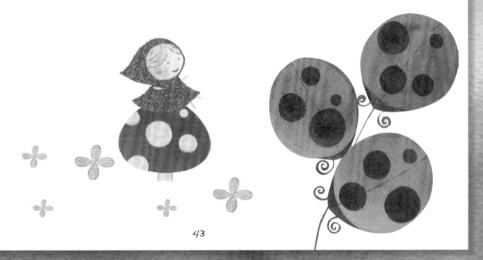

小人物大世界

小男孩　使用顏色 ● ○ ○ ○

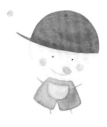

1 簡單的幾何圖形畫出小男孩的輪廓。

2 再塗滿活潑的顏色。

3 用水暈染開，最後用粉紅色撲上可愛的腮紅，就是戴帽子的俏皮小男孩。

小女孩　使用顏色 ○ ● ○

1 一個圓，一個半圓，再一個瘦瘦彎彎的梯形，畫出小女孩的輪廓。

2 塗滿可愛的顏色。

3 用水暈染開，再用粉紅色撲上可愛的腮紅，就是可愛的短髮小女孩。

小紅帽　　使用顏色 ●　●

1 畫出小紅帽的搖搖裙襬。

2 塗上可愛的紅色。

3 最後用水暈染開就完成啦！

小衛兵　　使用顏色 ●　●　●●

1 用長方形，圓形畫出小衛兵。

2 塗上帥氣挺拔的顏色。

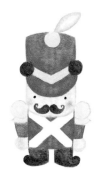

3 用水暈染開，再畫上翹鬍子，就是帥氣小衛兵。

小美人魚　使用顏色 ●●●

1 用粉色系的顏色先畫出小美人魚的輪廓。

2 紫色的捲髮，粉紅色的尾巴，再戴上海星和貝殼。

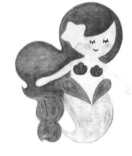

3 最後用水暈染開，畫上美麗的眼睛和腮紅就是大海中的寶石「小美人魚」！

小天使　使用顏色 ●●●●●●

1 先畫出小天使的金黃捲髮和桂冠。

2 再畫上像胖胖雲朵的翅膀，和捎來幸福的喇叭。

3 塗滿顏色。記得桂冠用三種綠色，然後翅膀畫粗一點唷！

4 最後用水暈染開就完成啦！

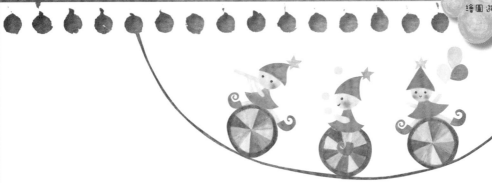

小丑　　使用顏色 ● ● ● ● ●

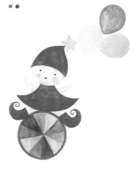

1　畫出騎著單輪車拿
　著氣球的小丑輪
　廓。

2　塗上歡樂的顏色。

3　最後用水暈染開，
　畫上五官就完成
　啦！

森林裡的小動物

小雞　使用顏色 ● ●

1 先用淺黃色畫出一個有著長尾巴的小圓圈。

2 黃黃的身體外，再用較深的黃色畫出嘴巴和爪子。

3 用水暈開再點上眼睛就完成囉！

貓頭鷹　使用顏色 ● ● ●

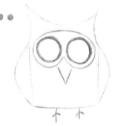

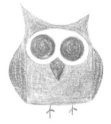

1 用綠色畫出輪廓，再用深藍色畫出圓圓的大眼睛，最後用咖啡色畫腳跟嘴巴。

2 開始幫可愛的貓頭鷹上色吧！

3 最後用水暈開，再用白色畫上眼睛就完成囉！

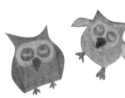

48

松鼠　使用顏色

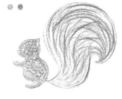

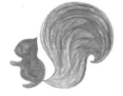

1 先用紫色畫出小松鼠的輪廓。

2 用紫色塗滿小松鼠的身體，尾巴的部分則混和粉紅色，畫出毛茸茸的感覺。

3 用水暈開就是胖嘟嘟的小松鼠。

貓咪　使用顏色

1 用淺咖啡色畫出一隻彎彎慵懶趴在地上的貓咪輪廓。

2 先將身體空白的地方塗滿，然後用咖啡色畫出花紋跟眼睛。

3 最後用水暈開，聽到喵喵叫的聲音了嗎？喵～

 大象　使用顏色

1 先用天藍色畫出大象，大大的耳朵是重點，然後畫出像彎彎月亮的象牙。

2 把大象的身體塗滿，在耳朵的部分用力描繪出輪廓。

3 最後用水暈開，然後點上眼睛就ok囉！

小鹿　使用顏色

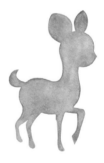

1 先用紫色畫出小鹿的輪廓。

2 在身體的地方，用紫，桃紅色幫小鹿上色。

3 最後用水暈染，記得從淺的地方往深的地方暈染，顏色才漂亮有層次喔！

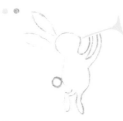 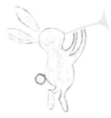

兔子 使用顏色

1 先用粉紅色勾勒出小兔兔的輪廓，尾巴是重點，然後用黃色畫出喇叭。

2 換皮膚色，把兔子的身體塗滿。

3 最後用水筆把顏料暈開就是吹喇叭的小兔兔囉！

小馬兒 使用顏色

1 用深淺兩種藍色畫出小馬，鬃毛、尾巴跟馬鞍要用深藍色喔！

2 然後開始著色吧！

3 最後用水暈開，帥氣的小馬兒準備開始跑呀跑。

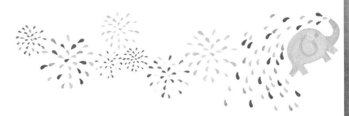

長頸鹿 使用顏色 ● ● ● ●

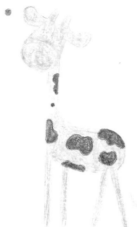

1 先用淺咖啡色畫出
長頸鹿的輪廓，長
長的脖子是特色。

2 將長頸鹿的身體塗
滿淺咖啡色，再用
咖啡色畫斑點，嘴
巴則是粉紅色。

3 最後用水筆暈開，
並畫上眼睛，可愛
的長頸鹿在跟你打
招呼呢！

香噴噴的烤餅乾

巧克力方塊餅 使用顏色 ●

1 畫一個正方形。

2 多加兩筆變成小窗戶。

3 塗滿咖啡跟土黃，好吃的餅乾完成。

蘇打餅乾 使用顏色 ●

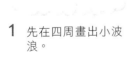

1 先在四周畫出小波浪。

2 中間塗滿顏色。

3 最後點上九個可愛的小點點。

扭結餅 使用顏色

1 用土黃色畫一個短短胖胖的愛心。

2 在中間畫兩個半圓，及一個三角形。

3 水筆向土黃色水彩色鉛筆取色上色。

草莓愛心餅乾 使用顏色

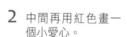

1 用淺黃色畫一個大愛心。

2 中間再用紅色畫一個小愛心。

3 塗滿紅色和淺黃色，可愛的草莓愛心餅乾就出爐了。

蛋糕卷餅乾 使用顏色

1 畫一個圓。

2 塗滿好吃的卡士達醬。

3 用紅色畫上一條小豬尾巴就完成囉！

橘子花朵餅乾 使用顏色

1 用橘色先畫一個橢圓。

2 再用淺黃色畫一個個重疊的半圓花瓣。

3 中間塗滿橘子醬，就是好吃又美麗的橘子花朵餅乾。

巧克力螺旋餅乾 使用顏色

1 用深咖啡色先畫一個圓。

2 周圍再畫上一個個重疊的半圓。

3 水筆向深咖啡色水彩色鉛筆取色，越外圈顏色畫越濃，這樣會更有立體感唷！

馬蹄餅 使用顏色

1 用淺黃色畫一個倒著的月亮，尾巴記得拉得長長的。

2 往外再畫兩個倒著的月亮。

3 水筆向淺黃色水彩色鉛筆取色，暈染上色。

早安早餐

荷包蛋　使用顏色 ●

1 用黃色畫一攤水。

2 中間再畫一個橢圓。

3 最後用水筆暈染黃色幫蛋黃上色，好吃的荷包蛋煎好囉！

吐司　使用顏色 ●

1 用橘色畫一個有腰身的長方形。

2 裡面再畫一個。

3 最後用水筆暈染橘色幫土司邊上色，香噴噴的土司烤好囉！

牛角麵包　使用顏色 ●

1 用土黃色先畫一個橢圓，兩旁再畫上一個半圓跟尖尖的牛角。

2 替牛角麵包上色。

3 用水暈染色鉛筆，熱呼呼的牛角麵包出爐囉！

培根　　使用顏色

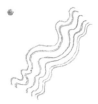 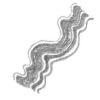 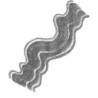

1 用紅色畫六根卷髮。

2 替培根上色。

3 用水暈染色鉛筆，香脆脆的培根煎好囉！

咖啡　　使用顏色

1 用咖啡色畫一個碗。

2 再畫上把手和咖啡。

3 最後用水筆暈染咖啡色幫咖啡上色，香醇的咖啡泡好囉！

牛奶　　使用顏色

1 用天藍色畫一個長方形，旁邊再畫一個菱形。

2 再畫上三角形的盒蓋。

3 寫上「MILK」，來喝一口香濃的牛奶吧！

一起來蓋房子

小房子 使用顏色 ●

1 畫一個房子加煙囪，裡面再畫上四個正方形小窗戶。

2 用淺綠色幫房子漆上油漆。

3 再用水筆將房子上的油漆暈染開，水彩房子完成。

彩虹屋 使用顏色 ●●●

1 用紅色畫一個直角，屋頂蓋好囉！再用紫色蓋牆壁。

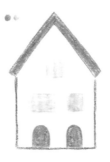

2 用粉紅色畫上三個方形小窗戶，再用紅色加上兩個大門。

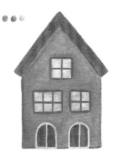

3 水筆向紫色水彩色鉛筆取色，幫房子漆上紫色油漆。再用水筆將屋頂，窗戶及大門暈染開，就是繽紛彩虹屋。

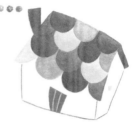

小紅屋頂童話屋（側面） 使用顏色

1 用粉紅色畫出梯形的魚鱗屋頂。

2 再加上牆壁，煙囪及門。

3 水筆向粉紅色，紅色，橘色及天藍色水彩色鉛筆取色，幫房子鋪上一片片的磚瓦。

小紅屋頂童話屋（正面） 使用顏色

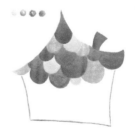

1 用粉紅色畫出三角形的魚鱗屋頂。

2 再加上長方形的牆壁及煙囪。

3 最後再鋪上一片片的童話磚瓦。

水彩色鉛筆屋 使用顏色 ●● ● ●

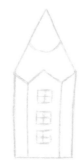

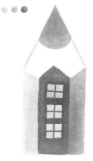

1 用天藍色畫出一個長長尖尖的色鉛筆輪廓。

2 再將屋頂，牆壁及窗戶一個個蓋好。

3 水筆向藍色，天藍色，深藍水彩色鉛筆取色，漆上油漆。

灰姑娘城堡 使用顏色 ●●● ●

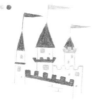

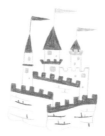

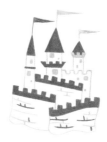

1 用天藍及深藍畫碉堡及飄揚的旗子。

2 再蓋出方塊城牆。

3 然後用同樣的方法蓋出更多的方塊城牆。

4 最後用水將城堡上的色鉛筆暈染開，灰姑娘的夢幻城堡完成。

紅蘑菇屋 使用顏色 ●●●

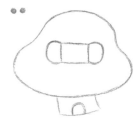

1　用紅色及咖啡色畫
　出紅蘑菇屋的輪
　廓。

2　橘，紅，咖啡色幫
　紅蘑菇屋漆上油
　漆。

3　再用水將房子上的
　油漆暈染開。

4　最後加上白色圈
　圈，小鳥眼睛及嘴
　巴，小鳥的紅蘑菇
　屋完成。

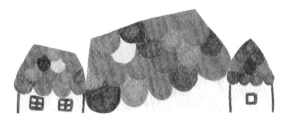

會唱歌的樂器

小喇叭　使用顏色 ●

1 用黃色畫出一個三角形，把右下角拉長，再畫一個半圓形的握柄。

2 塗滿黃色。

3 用水把顏色暈開就完成囉！

鼓　使用顏色 ● ●

1 先用紅色輕輕勾出鼓的輪廓。

2 用黃色在鼓身畫出閃電的花紋。

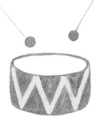

3 把顏色暈開，最後畫上鼓棒就可以開始打鼓囉！

鋼琴　使用顏色

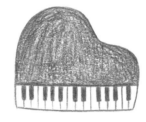

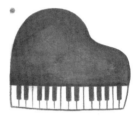

1 鋼琴的輪廓是由簡單的長方形變化而成的。

2 上面小山丘塗黑，下面長方形畫上琴鍵。

3 用水把顏色暈開，再暈染上一層深藍色，鋼琴會更有立體感唷！

豎琴　使用顏色

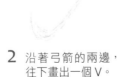

1 先畫豎琴上面彎彎的地方，像一把弓箭一樣。

2 沿著弓箭的兩邊，往下畫出一個 V。

3 最後畫上琴弦，用水暈開就可以囉！

手風琴　使用顏色 ●●

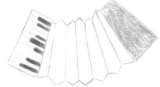

1 手風琴的輪廓看起來很複雜，但其實也是由幾個幾何圖形構成而已。

2 在中間的地方，用直線畫出皺褶。

3 最左邊畫上琴鍵，最右邊塗滿紅色。

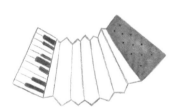

4 用水暈開，並在最右邊的紅色上點上幾點，可以開始拉手風琴啦！

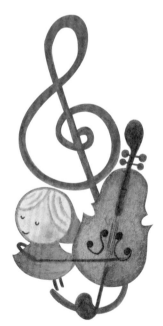

64

大提琴　　使用顏色 ●●●

1 用左右對稱的弧線
畫出大提琴的輪
廓。

2 用黑色在琴身的上
下畫出兩個頭大大
的長柄，然後撇上
兩撇彎彎的小鬍
子。

3 交錯使用咖啡色跟
土黃色把琴身塗
滿。

4 最後用水暈開就完
成囉！

童年的回憶

玻璃彈珠　使用顏色 ● ●

1 水筆向天藍色水彩色鉛筆取色畫出一個圓，下方可以暈染深一點，會有晶瑩剔透的立體感。

2 用寶藍色在彈珠中間，由上往下畫出一個 S 型就完成囉！

小皮球　使用顏色 ●

1 畫一個圓，在圓的中心畫一個尾端尖尖的橢圓及兩個弧形。

2 把左右兩邊及中間的區塊塗滿紅色。

3 最後用水暈染開！如果覺得色彩不夠鮮豔，可以再多上幾層喔！

繽紛的
繪圖遊戲

扇子　使用顏色 ●●

1 用綠色及淺咖啡色，分別畫出扇葉及扇柄。

2 塗上顏色。

3 最後用水暈染開，是不是感到一陣涼意呢？

紙飛機　使用顏色 ●●

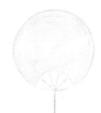

1 紙飛機長得有點像三角形，只是左下角記得往內縮一點喔！

2 然後在右下方畫一個「倒L」就變成機腹了。

3 比較亮的機翼塗上天藍色，比較暗的機腹塗上藍色就完成囉！

紙船　使用顏色 ●●●

1 紙船看起來有點複雜，其實也只是由三角形、梯形、橢圓形組合而成。

2 在梯形及三角形的部份塗上淺黃色，用咖啡色畫出陰影。

3 用深黃色把空白塗滿。

4 最後用水暈開，並用咖啡色強調陰影就可以了。

67

風箏　使用顏色 ●●

1 畫一個菱形，但四個邊要微微往內凹喔！

2 塗滿綠色後，用更深的綠色勾勒出陰影並畫出風箏的尾巴。

3 用水暈開就完成囉！

風車　使用顏色 ●●●

1 畫出一個勾玉的形狀。

2 延著第一個勾玉，再畫上剩下的三個。

3 每個勾玉的尾端，用粉紅色塗上淡淡的顏色，然後用皮膚色畫出內摺的陰影。

4 最後用咖啡色點在中間並畫出握柄，風車就完成囉！

聖誕快樂

拐杖糖　使用顏色 ●

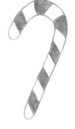

1 像寫「7」一樣，畫出可愛的拐杖糖。

2 用紅色塗上斜斜的紋路。

3 用水將紅色暈開，就是好吃拐杖糖。

鈴鐺　使用顏色 ● ● ●

1 用紅色先畫出一個蝴蝶結。

2 換成黃色，勾勒出鈴鐺的輪廓。

3 把鈴鐺中間的顏色塗滿，然後用水暈開就完成囉！

雪花 使用顏色 ◉

1 用三條交叉的線畫出基本的形狀。

2 先在其中一邊，畫上三個大小不一樣的小 V。

3 依照第一條邊，其他邊也畫上小 V，雪花是不是就慢慢飄下來啦！

聖誕襪 使用顏色 ◉

1 用紅色先勾勒出聖誕襪的輪廓。

2 替聖誕襪畫上充滿驚喜的大大紅色。

3 再用水將紅色暈染開。

4 最後用白色畫上雪花，開始期待聖誕襪裡的禮物了。

聖誕樹 使用顏色

1 用淺綠色畫三個翹
鬍子。

2 再用黃色替聖誕樹
掛上星星，用紅色
穿上聖誕鞋。

3 用水筆暈染黃，橘，
紅，粉紅色，替聖
誕樹掛上一顆顆圓
圓的彩球。

4 最後用水筆暈染淺
綠，黃綠，綠色，
替聖誕樹穿上綠色
的裙子！

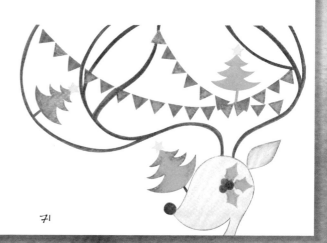

薑餅人　使用顏色

1 用淺咖啡色畫一個人。

2 再用紅色替薑餅人畫上厚唇，天藍色畫上粗眉，以及兩顆紫色的圓圓釦子。

3 用淺咖啡色替薑餅人曬出健康的小麥色。

4 最後用水將色鉛筆暈染開，薑餅人在跟你 Say Hello 呢！

雪人　使用顏色

1 用天藍色畫兩個連在一起的雙胞胎圓。

2 再用黑色替雪人戴上帥氣的帽子，別上蝴蝶結啾啾。

3 最後畫上尖尖的紅鼻子，及紅噗噗的腮紅，哇！快跟雪人一起玩吧！

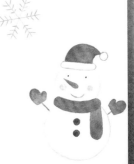

聖誕老公公 使用顏色

1 用紅色勾勒出聖誕老公公的大鬍子臉。

2 再替聖誕老公公穿上衣服，及揹上大大的禮物袋。

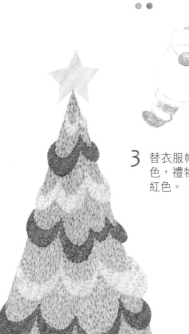

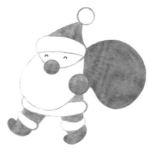

3 替衣服帽子畫上紅色，禮物袋畫上深紅色。

4 最後用水將色鉛筆暈染開，HoHoHo～聖誕老公公來囉！

歡歡喜喜過新年

大龍炮　使用顏色 ● ● ●

1 用紅色畫一個簡單的圓柱體。

2 在圓柱的上下用黃色畫出弧形。

3 用水暈開，最後在最上面加上引信！

鳳梨　使用顏色 ● ● ● ● ●

1 用黃色畫一個圓，在圓裡面畫一個菱形，最後在最上面用綠色畫出葉子。

2 著上顏色，葉子可以用不同的綠色，這樣比較活潑喔！

3 最後用水暈開，再寫上一個大大的旺。

燈籠　使用顏色

1 用紅色畫個橢圓，上下再加上黃色的長方形。

2 塗上顏色。

3 用水暈開，然後在最上面及最下面畫上流蘇點綴。

4 水筆向白色水彩色鉛筆取色，在燈籠上畫幾朵白色小花。

天燈　使用顏色

1 先用黃色簡單勾勒出天燈的輪廓。

2 沿著輪廓，用水彩色鉛筆畫上較深的顏色，下面再用紅色畫上火焰。

3 用暈染的方式，將輪廓附近的顏色由邊邊漸漸往中間暈染。

4 在天燈上寫上你的願望和祝福。

1 先畫一個六角形。

2 六角形塗滿紅色，再用橘，紅，深紅色在下面畫上許多橢圓變成一串鞭炮。

3 用水暈開，然後寫上「春」就好囉！

舞獅的臉　　使用顏色 ●●●　●●

1 在畫完輪廓之後，用綠色畫出鬃毛、黃色畫出耳朵。

2 用藍色畫出眉毛及鬍子。

3 再畫上嘴巴跟牙齒。

4 最後暈染開，並將臉塗成黃色，黃色的角畫上紅線，綠色鬃毛畫上深藍色線！

舞獅 　使用顏色　● ● ● ● ●

1　用紅色及綠色勾勒出舞獅及人的輪廓。

2　畫出舞獅的臉，詳細畫法請見上個教
　　學。

3　用暈染漸層的方法，用橘，紅色畫出
　　舞獅後方的披風。

4　最後幫舞獅的人著上顏色就 ok 囉！

趴趴走交通工具

火車　使用顏色 ●●

1　畫出一串小香腸，每個再送兩個黑點點。

2　將小香腸塗滿紅色。

3　用水將色鉛筆暈染開。

4　水筆向白色水彩色鉛筆取色畫上車窗，再畫上紅線把車廂一個個接起來，哇！小紅火車噗噗噗準備出發囉！

小巴士　　使用顏色 ●● ● ●

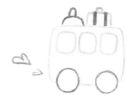

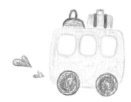

1 用長方形和圓形畫
出小巴士。

2 車頂再戴上兩件行
李，噴出愛心，準
備出發去旅行。

3 塗上顏色。

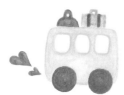

4 最後用水將色鉛筆
暈染開，巴士旅行
好簡單！

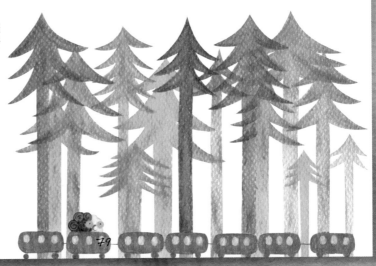

79

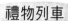

禮物列車　使用顏色 ● ● ● ● ● ●

● ● ● ● ●

1 用圓圓胖胖的長方形畫出
喜歡的禮物。

2 畫上繽紛的驚喜顏色。

3 用水將色鉛筆暈染開。

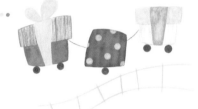

4 最後加上輪子畫上鐵軌，
一起搭上禮物列車到處快
遞驚喜吧！

熱氣球　使用顏色 ● ● ● ●

● ●　　　　　　　●

1 用深藍色畫一個
圓，再送他一對天
藍色的翅膀。

2 圓形中畫一個眼
睛，然後用土黃色
畫一個梯形，再加
上三條線，哇！是
熱氣球耶！

3 最後用水將色鉛筆
暈染開，乘著熱氣
球飛上天看世界
吧！

腳踏車　使用顏色 ●●●●●

1　用紅色畫兩個圓，中間再
　　蓋上一座橋。

2　加上捲捲的腳踏車把手。

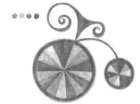

3　最後用水直接沾染紅，粉
　　紅，紫，深紫色水彩色鉛
　　筆畫出魔幻車輪，準備好
　　出發探險去了嗎！GO！

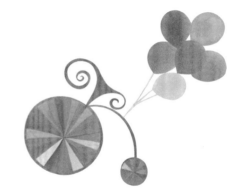

南瓜馬車　使用顏色 ●●●

1　用橘色畫一顆
　　南瓜。

2　用深綠色將南
　　瓜變身，畫出
　　捲捲的藤蔓車
　　輪。

3　再加上黃色皇
　　冠，及精緻的
　　紅色車門。

4　最後用水將色
　　鉛筆暈染開，
　　灰姑娘我們走
　　吧！

魔法遊樂園

愛心熱氣球　使用顏色 ●●●

1 一個大愛心，一個梯形，兩條線，變出一個愛心熱氣球。

2 紅，淺咖啡，深咖啡色，替愛心熱氣球畫上滿滿的愛。

3 用水將色鉛筆暈染開，愛心熱氣球，升天！

氣球　使用顏色 ●●●●●

1 畫出一顆顆尾巴尖尖的橢圓。

2 再畫上黃，橘，深橘，粉紅，紅，深紅色。

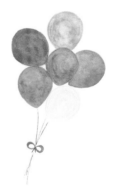

3 用水將色鉛筆暈染開，最後用大大的蝴蝶結把氣球綁起來。

煙火 使用顏色 ● ● ● ● ●

1 用各種綠色畫出向外噴濺的水滴。

2 像開花一樣不斷向外綻放。

3 用水將色鉛筆暈染開，蹦嘎！看！是煙火！

馬戲團 使用顏色 ● ● ● ●

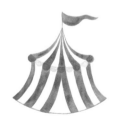

1 用紅，天藍，深藍色畫出一件裙子，這是馬戲團帳棚屋頂。

2 再加上旗子和帳棚。

3 塗上一條條充滿驚喜的紅。

4 最後用水將色鉛筆暈染開，歡迎光臨歡樂馬戲團！

旋轉木馬 使用顏色 ●●●●●●●

1 大大的三角形是旋轉木馬的屋頂，再掛上紅紅藍藍的小燈泡，然後用好多菱形拼出旋轉木馬的地板。

2 用對比色畫馬，會更增添遊樂園的快樂繽紛氣息唷！

3 用紅，紫，深藍色蓋好屋頂和地板。

4 最後用水將色鉛筆暈染開，來來來～快選一匹你喜歡的馬吧！

摩天輪 使用顏色 ○○●●●

1 先描繪出摩天輪的輪廓。

2 用黃，粉紅，桃紅，紫，深紫色替摩天輪上色。

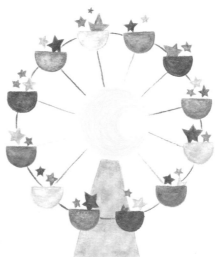

3 最後用水將色鉛筆暈染開，哇！是滿載著願望的星星月亮摩天輪！許個願吧！

美食好好吃

西瓜 使用顏色 ● ● ●

1 先用紅色和綠色畫一個大大笑開懷的嘴巴。

2 塗上紅色和綠色。

3 最後用水將色鉛筆暈染開，再用黑色點上西瓜子就是好吃的西瓜！

粽子 使用顏色 ●

1 用粽葉綠畫一個胖胖的三角形。

2 塗上粽葉綠。

3 用水將色鉛筆暈染開，再畫上一條條的直線，綁上結，熱呼呼的粽子來囉！

花生　　使用顏色

1 用淺咖啡色畫出頭大腳大，腰卻好細的花生。

2 塗上淺咖啡色。

3 用水將色鉛筆暈染開，然後像畫虛線般畫出花生的紋路，就是一吃就停不下來的香脆花生。

彈珠汽水　　使用顏色

1 用綠色畫瓶蓋，深綠色畫曲線瓶身，然後記得一定要放入一顆淺綠色彈珠。

2 用淺綠深綠交錯為瓶身上色，輕鬆就能畫出彈珠汽水剔透的玻璃質感。

3 用水將色鉛筆暈染開，一定要從淺綠暈染至深綠，淺綠才不會被深綠吃掉，暈染就會很美麗又簡單唷！

啤酒 使用顏色 ● ●

1 用黃色先勾勒出啤酒的輪廓，啤酒泡泡就像天空的雲一樣好簡單呢！

2 用淺咖啡色畫啤酒。

3 最後用水將色鉛筆暈染開，而啤酒泡泡只要將邊邊的輪廓沾水溶開，越中間顏色越淺，澎澎的泡泡好簡單就畫出來了！

湯圓 使用顏色 ● ● ●

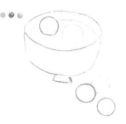

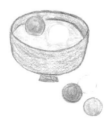

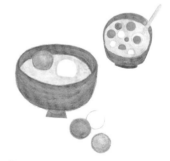

1 用紅色畫碗，淺咖啡色畫出甜湯，桃紅色畫出一顆顆的紅白小湯圓。

2 再塗上好吃的顏色。

3 最後用水將色鉛筆暈染開，甜甜的熱呼呼小湯圓來囉！

生活小物小確幸

撲克牌　　使用顏色 ⬤

 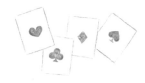 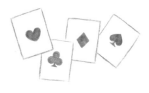

1　用紅色畫四個長方形。

2　再畫上撲克牌上的紅心，黑桃，方塊，梅花。

3　用水暈染開，就是好玩的撲克牌。

調色盤　　使用顏色 ⬤

1　用天藍色畫出調色盤的輪廓。

2　在調色盤上隨意塗上紅，黃，綠色。

3　用水暈染開，就是繽紛的調色盤。

色鉛筆 使用顏色

1 用紫色畫一個尖尖的房子。

2 再描繪出色鉛筆的輪廓。

3 塗上綠色，最後用水暈染開就是可愛的色鉛筆。

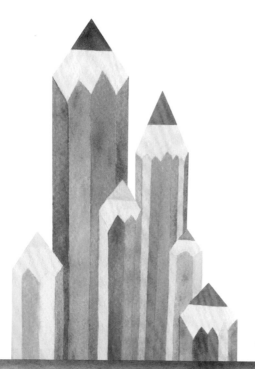

行李箱 　使用顏色 ● ●

1 先用橘色畫一個長
　方形，再用咖啡色
　畫出行李箱的細
　節。

2 塗滿橘，咖啡色。

3 用水暈染開，就是
　一只質感極佳的復
　古行李箱。

相機 　使用顏色 ● ●

 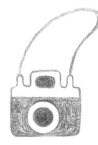 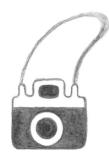

1 用黑色畫出相機輪
　廓。

2 塗上黑色。

3 用水暈染開，相機
　喀嚓喀嚓。

青蛙雨傘　　使用顏色 ●●

1 用紅色畫出胖胖的雨傘輪廓。

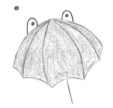

2 塗上紅色，並畫上青蛙眼睛。

3 用水暈染開。

4 最後用黑色畫出青蛙嘴巴，再點點點，就是小朋友最愛的青蛙雨傘。

樹葉雨傘　　使用顏色 ●●●

1 用深綠色畫出雨傘的輪廓。

2 在雨傘上畫出一片片葉子。

3 最後用水暈染開，就是一把像大樹一樣美麗的雨傘。

椅子　使用顏色 ● ●

1 用淺咖啡色畫一個橢圓，下面再長出四隻彎彎的腳。

2 畫上像中分頭髮一樣的椅背。

3 塗上黃色，再用水暈染開就完成啦！

衣服變換好心情

長袖 T-Shirt　　使用顏色 ●

1 用藍色畫出衣服的輪廓。

2 再畫出一條條的橫條紋，最後用水暈開就是一件舒服又百搭的橫條衣。

貝雷帽　　使用顏色 ●

1 用紅色先畫一個橢圓，上面再畫一個倒過來的水滴，下面再畫一條粗粗的線。

2 塗滿紅色。

3 最後用水暈開就是一頂充滿法式風情的紅色貝雷帽。

手套 使用顏色

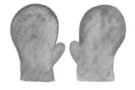

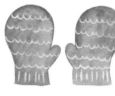

1 用深綠色畫出一雙手套。

2 再用水暈開。

3 水筆向白色水彩色鉛筆取色,為手套畫上白色花紋,白色疊越多層,花紋越清楚,手套越美麗唷!

百褶裙 使用顏色

1 用粉紅色畫出一排連在一起的長方形。

2 再用皮膚,粉紅,紫,深紫色替百褶裙上色。

3 最後用水暈染開,就是一件浪漫百褶裙。

籐編帽　使用顏色

1 用淺咖啡色畫出籐編帽的輪廓，再綁上紫色的蝴蝶結。

2 再將籐編帽塗滿淺黃色。

3 最後用水暈染開，就是一頂充滿夏日風情的籐編帽。

比基尼　使用顏色

1 用紅色畫出比基尼的輪廓。

2 上色後再用水暈染開，並用深紅色加強陰影，會更有立體感。

3 水筆向白色水彩色鉛筆取色，在比基尼上畫上白色點點，白色疊越多層，點點越清楚，比基尼越可愛唷！

環遊世界

台北 101　使用顏色 ● ● ● ●

 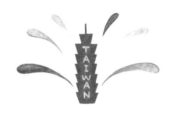

1 先畫出一層層的 101 輪廓。

2 將 101 塗滿紅色，再用粉紅，紫，深紫色畫出煙火。

3 用水暈開，寫上 TAIWAN，就是美麗的 101 煙火。

日本天守閣　使用顏色 ● ● ●

1 用綠色、黃色畫出房子。

2 再畫一次，不過仔細看，窗戶的排列有些不一樣！

3 用淺咖啡色畫出最下面一顆顆堆疊的石頭。

4 最後用水暈染開就是巍峨的天守閣。

義大利比薩斜塔　使用顏色 ●

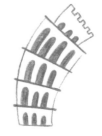

1 先畫出比薩斜塔的輪廓，要彎彎的才可愛唷。

2 然後每一層都畫上一個個半橢圓型。

3 最後用水暈開，歪歪比薩斜塔完成！

荷蘭風車　使用顏色 ● ●

1 用三角形和好多正方形畫出風車小屋。

2 用水將紅色暈染開。

3 再用咖啡色畫出長長的扇葉就是轉轉轉的荷蘭小風車。

巴黎艾菲爾鐵塔 使用顏色

1 看起來很複雜，其實超簡單！先畫出尖尖的三角形輪廓。

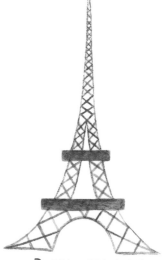

2 再來只要在空白的地方，畫出許多個「X」就完成囉！

埃及金字塔 使用顏色

1 畫出幾個三角形。

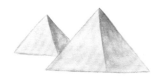

2 將顏色塗滿，金字塔就完成囉！側面再加點陰影，看起來會更有立體感唷！

舊金山金門大橋 使用顏色 ●

1 先畫出橋墩，不用畫的太直，彎彎的比較活潑。

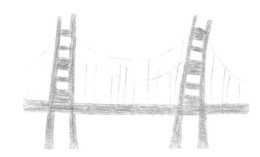

2 再將兩個橋墩連起來，並畫上彎彎的鋼索。

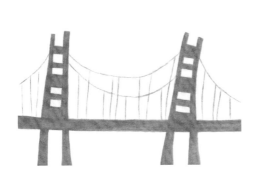

3 最後用水暈開就完成了！

復活島摩艾石像 使用顏色

 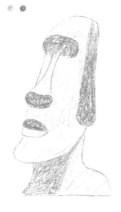 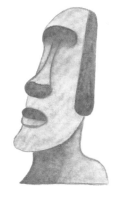

1 先畫出摩艾君的輪廓，有長長的耳朵、大大的鼻子、厚厚的嘴唇。

2 用淺咖啡色上色，再用深咖啡色畫上陰影。

3 最後用水暈開，復活島巨石像來囉！

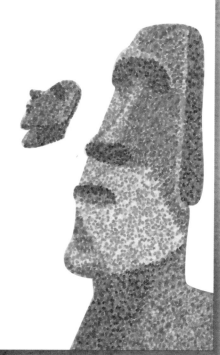

Part
03

魔法進階篇

神奇的

水彩色鉛筆其他更有趣的魔法

你以為水彩色鉛筆就只有這樣嗎？那就太小看水彩色鉛筆了，其實還有其他更有趣的魔法準備施展呢！在這個篇章裡，就讓克里斯多我來帶著大家一起玩這些神奇的遊戲！

✦ 點點
✦ 遮蓋液
✦ 砂紙刮畫
✦ 噴濺
✦ 蓋印章

✦ 點點

　　只是簡單的點點點，卻能變出無比華麗的魔法，不管是大人小孩還是畫畫苦手全部都能一點靈，以同色系來配色就會有驚豔之作，相信我，每個人都是天生的小畫家！

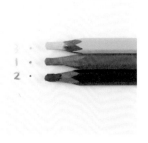
1 選出同色系三隻不同深淺的水彩色鉛筆，沾水點畫的順序為中間色，深色，淺色。

2 直接將水彩色鉛筆沾水。

3 不斷點點點，點的越密，越看不見空白，就越漂亮唷！

✦ 遮蓋液

上色時要避開細小的圖案來畫很辛苦，畫起來又卡又不自然，這時就要有請留白小幫手遮蓋液。使用細紋的紙來畫，遮蓋液較能完美覆蓋成功留白唷！

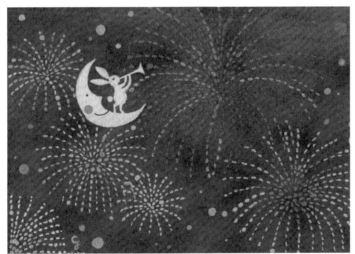

準備遮蓋液及豬皮。

用細長的工具例如棉花棒或牙籤，沾遮蓋液在紙上畫出想要留白的地方。

1 在想要留白的地方，先畫上遮蓋液，待遮蓋液乾後，才再暈染上深色底。

2 一定要等畫紙乾後，才用豬皮、橡皮擦或手將遮蓋液輕輕剝除，未乾就剝除，除了容易將顏色弄髒，也容易將畫紙弄破。

3 除了白色外也可以再畫上其他喜歡的顏色。

✦ 砂紙刮畫

在畫大面積的背景時，除了暈染外，其實還有砂紙刮畫可以玩，除了可以玩出水彩沒有的細緻顆粒質感外，還可以玩出朦朧的童話風。

1 準備較粗的砂紙，太細會不容易將色鉛筆顏料刮落。

2 趁暈染完畫紙還濕濕時玩砂紙刮畫，這樣顏料粉末才能順利被水溶解附著在畫紙上。

✦ 噴濺

有時在沾染水彩色鉛筆上的顏料時，會不小心把畫紙弄髒，那何不就直接把他變成一幅畫吧！而噴濺畫容易傷水筆，所以平常畫到開花分岔又捨不得丟的水筆，拿來畫噴濺畫剛剛好！

水筆邊向水彩色鉛筆取色時，就邊近距離噴濺到畫紙上。

✦ 蓋印章

沒想到吧！水彩色鉛筆也能拿來蓋印章，還能蓋出一幅美麗的畫！

1 水筆向水彩色鉛筆取色。

2 塗在印章上。

3 喜歡的顏色通通都能拿來蓋，還能變成一幅畫。

魔法應用篇

現在就開始

畫出屬於你的童話故事

用前面學到的圖案畫法及簡單技巧，
現在就拿起水彩色鉛筆畫出屬於你的童話故事吧！

✦ 喜憨兒烘焙屋
✦ 童話森林
✦ 彩色樂章
✦ 馬戲團
✦ 萬花筒
✦ 手風琴
✦ 午夜遊樂園
✦ 松鼠愛松果
✦ 另一夜
✦ 快樂

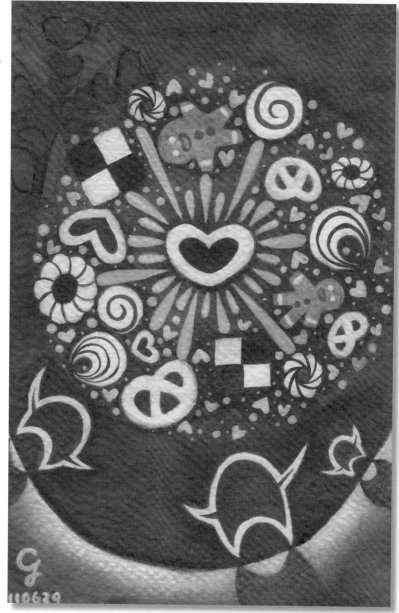

喜憨兒烘焙屋

　　先利用遮蓋液小幫手，暈染出深色的夜空，然後將第 53 頁
學到的餅乾，加上第 72 頁的薑餅人，再畫上一些小點點及愛
心，就能碰！放出絢爛的餅乾煙火啦！

童話森林

　　這張圖的主角是 50 頁所教的小鹿，然後由 29 頁的小葉子所組成的背景，再點綴一些小圓點，哇！這幅畫就完成了耶！很簡單吧！

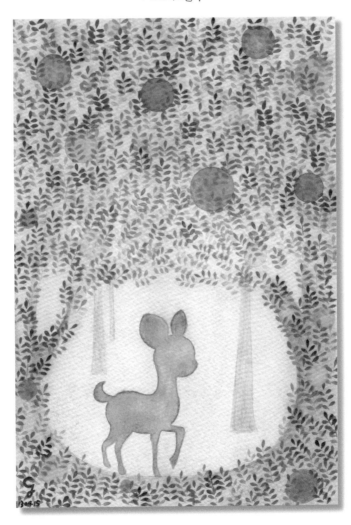

彩色樂章

　　還記得 65 頁學到的大提琴嗎？配上 45
頁的小紅帽及 48 頁的小雞，就能畫出這
幅畫的主要角色。而背景的部分，用紅橙
黃綠藍靛紫畫出繽紛的五線譜及音符，最
後再用水稍微暈開，就能畫出沉浸在柔和
音樂中的幸福氛圍。

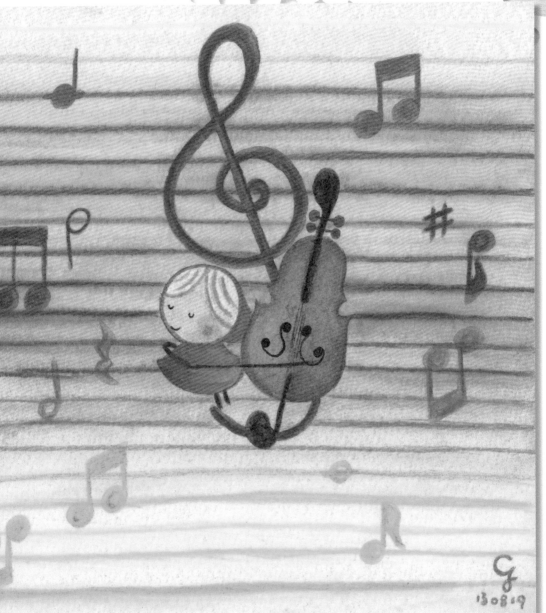

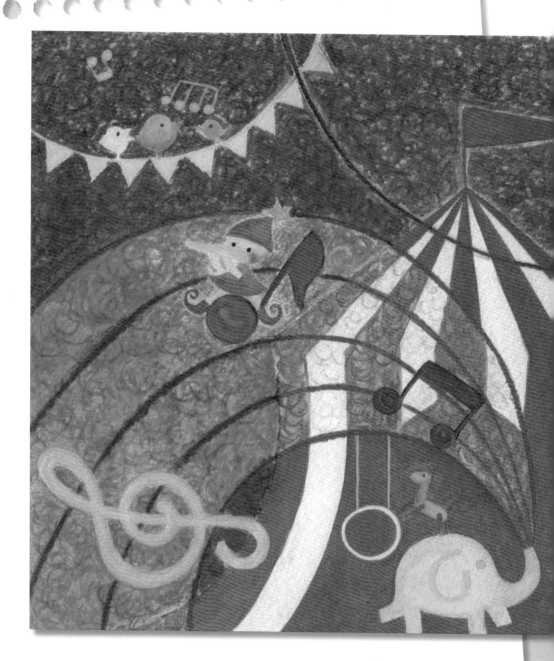

馬戲團

　　這幅歡樂的馬戲團，其實是由
許多小元素所組成，有人物篇的
小丑、遊樂園篇的馬戲團帳棚，
及動物篇的小雞、兔子、大象、
小馬等，背景則由深藍色的水彩
色鉛筆，直接沾水不斷畫圈圈完
成。

萬花筒

　　這幅圖看起來很複雜，但其實很簡單，除了右下角的小紅帽外，其他全部都是由三角形所構成。小提醒：幫三角形畫出各式各樣的舞姿，整幅畫會更生動又活潑唷！

手風琴

　　把 64 頁的手風琴放大吧！畫上所有你喜歡的顏色，再加上五線譜，然後用點點畫的技巧畫出音符，除了可愛外，會更有畫龍點睛的效果，記得第 78 頁的紅色火車嗎？最後再暈染出背景就完成了。

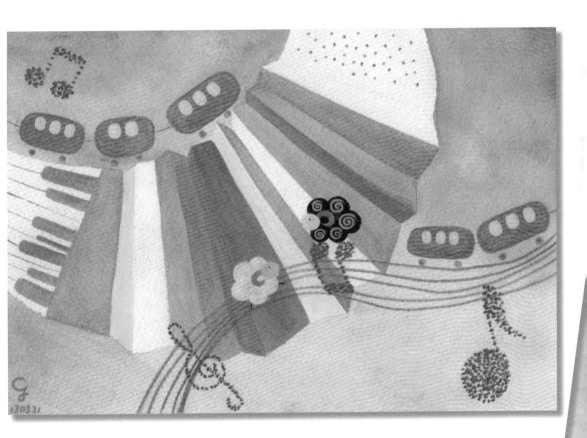

午夜遊樂園

　　這張圖裡用到了交通篇所學到的腳踏車、遊樂園篇的摩天輪，
以及聖誕篇的薑餅人，背景以暈染的技巧畫成。

　　小提醒：暈染時記得先上淺色再上深色唷！

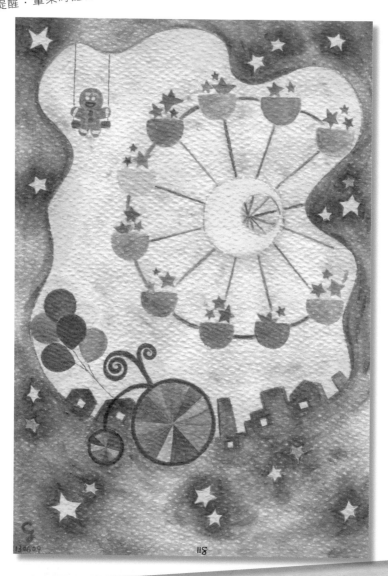

松鼠愛松果

　　看到調皮小松鼠的身影了嗎？我們在第 49 頁有學到唷！然後再加上 31 頁的松果，還有幾片葉子，鏘鏘！這幅畫的主角就全部現身了。背景再用綠色跟黃色，從淺至深暈染開來，這幅可愛的畫就完成了。

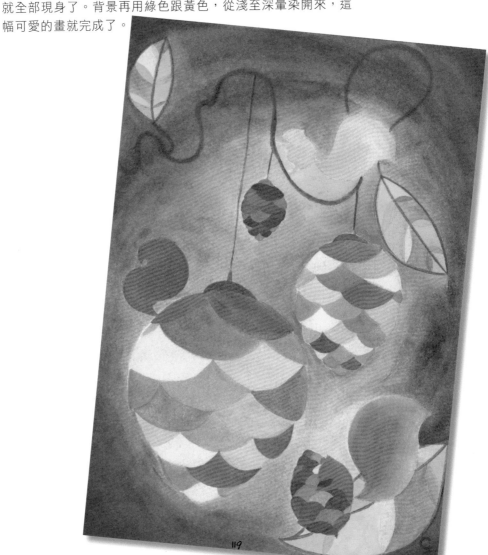

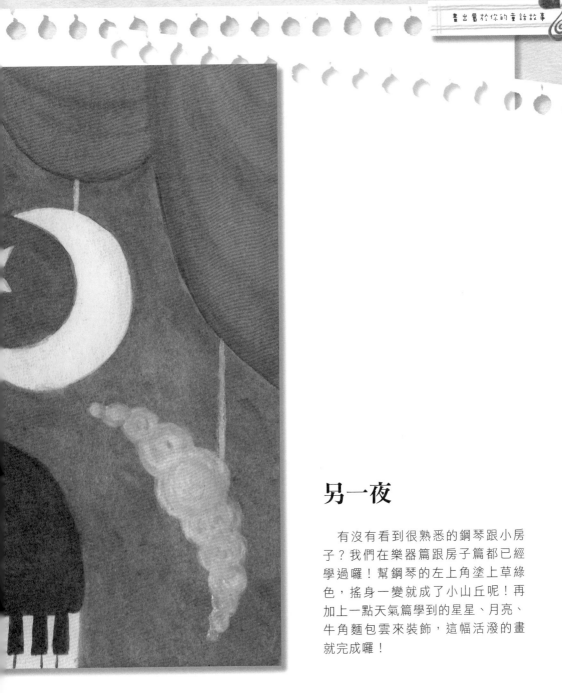

另一夜

　　有沒有看到很熟悉的鋼琴跟小房子？我們在樂器篇跟房子篇都已經學過囉！幫鋼琴的左上角塗上草綠色，搖身一變就成了小山丘呢！再加上一點天氣篇學到的星星、月亮、牛角麵包雲來裝飾，這幅活潑的畫就完成囉！

快樂

其實用很簡單的色塊暈染也能畫出美麗的畫喔！像這幅畫大部分的畫面是由紅、桃紅、紫色系的暈染色塊組成，左上角的兩隻蝴蝶則呈現畫龍點睛的效果，蝴蝶的畫法之前我們也學過囉！忘了嗎？翻到 40 頁看看吧！

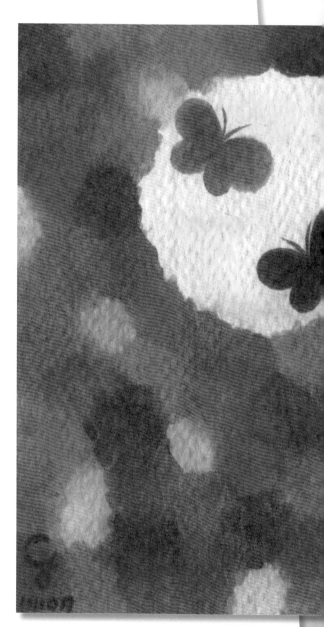

bon matin 43

3、4 筆畫出專屬你的童話故事

水彩色鉛筆萬用魔法

作　者　克里斯多

總 編 輯　張瑩瑩
副總編輯　蔡麗真
主　編　莊麗娜
美術編輯　徐小碧
封面設計　徐小碧

責任編輯　莊麗娜
行銷企畫　黃怡婷、劉子菁

社　長　郭重興
發行人兼
出版總監　曾大福
出　版　野人文化股份有限公司
發　行　遠足文化事業股份有限公司
　　　　地址：231 新北市新店區民權路 108-3 號 9 樓
　　　　電話：（02）2218-1417　傳真：（02）86671065
　　　　電子信箱：service@bookrep.com.tw
　　　　網址：www.bookrep.com.tw
　　　　郵撥帳號：19504465 遠足文化事業股份有限公司
　　　　客服專線：0800-221-029
法律顧問　華洋法律事務所　蘇文生律師
印　製　凱林彩印股份有限公司
初　版　2014 年 02 月　初版 3 刷　2014 年 02 月 25 日

定　價　299 元
套書 ISBN　978-986-5830-94-6
歡迎團體訂購，另有優惠，請洽業務部（02）22181417 分機 1120、1123

國家圖書館出版品預行編目（CIP）資料

水彩色鉛筆萬用魔法！/ 克里斯多著 .-- 初版 .-- 新北市：
野人文化出版：遠足文化發行 , 2014.02
　　面；　公分 .--（bon matin；43）
　ISBN 978-986-5830-94-6(平裝)

　1. 鉛筆畫 2. 水彩畫 3. 繪畫技法

948.2　　　　　　　　　　102025994

感 謝 您 購 買《水 彩 鉛 筆 萬 用 魔 法》

姓　名　　　　　□女 □男 年齡

地　址

電　話　　　　　手機

Email

□同意 □不同意　收到野人文化新書電子報

學　歷
□國中（含以下）　□高中職 □大專　□研究所以上
□生產/製造　　　□金融/商業　　□傳播/廣告　　□軍警/公務員

職　業
□教育/文化　　　□旅遊/運輸　　□醫療/保健　　□仲介/服務
□學生　□自由/家管　　□其他

◆你從何處知道此書？
□書店 □書訊 □書評 □報紙 □廣播 □電視 □網路
□廣告DM □親友介紹 □其他

◆您在哪裡買到本書？
□書店：名稱＿＿＿＿＿＿　□網路：名稱 ＿＿＿＿＿＿
□量販店：名稱 ＿＿＿＿＿　□其他 ＿＿＿＿＿＿

◆你的閱讀習慣：
□親子教養　□文學 □翻譯小說 □日文小說 □華文小說 □藝術設計
□人文社科　□自然科學　□商業理財　□宗教哲學 □心理勵志
□休閒生活（旅遊、瘦身、美容、園藝等）　□手工藝／DIY □飲食／食譜
□健康養生 □兩性 □圖文書／漫畫 □其他 ＿＿＿＿＿＿

◆你對本書的評價：（請填代號，1. 非常滿意　2. 滿意　3. 尚可　4. 待改進）
書名＿＿＿封面設計＿＿＿版面編排＿＿＿印刷＿＿＿內容＿＿＿
整體評價＿＿＿

◆希望我們為您增加什麼樣的內容？

◆你對本書的建議：

野人

23141
新北市新店區民權路108-2號9樓
野人文化股份有限公司 收

請沿線撕下對折寄回

野人

書名：水彩鉛筆萬用魔法
書號：bon matin 43